Design+

U0122113

「设计师成长系列」

从偏离的方向中找寻

设计灵感

[日]嶋浩一郎 著

朱梦蝶 译

机械工业出版社

CHINA MACHINE PRESS

IDEA WA ASATTE NO HOKO KARA YATTEKURU by Koichiro Shima.

Copyright © 2019 by Koichiro Shima.

All rights reserved. Originally published in Japan by Nikkei Business Publications, Inc.

Simplified Chinese translation rights arranged with Nikkei Business Publications, Inc.

through The English Agency (Japan) Ltd. and Shanghai To-Asia Culture communication

Co., Ltd.

本书由日经出版社授权机械工业出版社在中国境内（不包括香港、澳门特别行政区及台湾地区）出版与发行。未经许可之出口，视为违反著作权法，将受法律之制裁。

北京市版权局著作权合同登记 图字：01-2020-0037 号。

图书在版编目（CIP）数据

从偏离的方向中找寻设计灵感 /（日）嶋浩一郎著；朱梦蝶译 .
— 北京：机械工业出版社，2020.10
（设计师成长系列）
ISBN 978-7-111-65898-6

Ⅰ.①从… Ⅱ.①嶋… ②朱… Ⅲ.①设计–研究
Ⅳ.①J06

中国版本图书馆CIP数据核字（2020）第105650号

机械工业出版社（北京市百万庄大街22号 邮政编码100037）
策划编辑：马倩雯　　　　　责任编辑：马倩雯　马　晋
责任校对：王丽静　陈　越　责任印制：孙　炜
保定市中画美凯印刷有限公司印刷

2020年8月第1版第1次印刷
130mm×184mm·4.875印张·65千字
标准书号：ISBN 978-7-111-65898-6
定价：59.00元

电话服务　　　　　　　　　网络服务
客服电话：010-88361066　机 工 官 网：www.cmpbook.com
　　　　　010-88379833　机 工 官 博：weibo.com/cmp1952
　　　　　010-68326294　金 书 网：www.golden-book.com
封底无防伪标均为盗版　机工教育服务网：www.cmpedu.com

一切都不是在做无用功！

人类是唯一一种能从无用知识的增长中获取快感的动物。

———艾萨克·阿西莫夫

目 录 △ Contents

第 **1** 章

从偏离的方向中找寻设计灵感

Chapter One

从偏离的方向中找寻设计灵感

先认识到自己偏离了方向，然后积极地去做"无用功"吧!

大家好，初次见面。我是博报堂广告公司的嶋浩一郎。

本书是本着"想要创造出更加轻松和更有创造力的灵感"为原则来写的。请大家一定不要用审视的态度来阅读。

接下来，该说些什么呢?

对了，还是先从这本书的题目《从偏离的方向中找寻设计灵感》开始说吧。

大家有没有觉得有趣的点子总会在一些奇怪的地方突然出现呢?

就连一些看起来非常完美又巧妙的灵感，也会被很多人认为很无聊。如果回想一下我的工作，很多时

候灵感都是在闲聊中一些无关紧要的话中闪现出来的，然后就会觉得"哎，这个很棒啊"，最后就变成了一个很有趣的点子。

灵感就是把那些看起来毫无联系的事物结合在一起，变成一个有趣的事物。所以那些意想不到的地方，也就是题目所说的偏离的方向，就变得很重要了。

一切都不是在做无用功！

有偏离方向这种感觉的事物，包括信息、体验、思考方式等。这些全都是乍一眼看上去觉得完全没有用的事物。

例如，

- 认为完全没有联系的事物
- 认为是例外的、有特殊性的事物
- 认为是没有什么必要的事物
- 认为是非常极端并且不切实际的事物

- 认为是违背价值观的事物
- 认为是一些微不足道的事物

等等。

这些被认为是没有用的事物，不仅会在人生和工作中被忽视，而且会被大家所厌烦。

但是，我想大声告诉大家，这些事物并不是没有用的，相反它们都非常重要，都是有用且值得被热爱的。一切都不是在做无用功。

一下子说得太热血了，让我先冷静一下。

为什么说"偏离的方向"和"无用的事物"很重要呢？我从以下两点来说明。

① 创新是在还未被大家发现其价值的地方产生的
② 创造力是在不同的价值观中产生的

做超出自己"预期"的工作

第一点，创新是在还未被大家发现其价值的地方

产生的。这就是当大家慢慢地知道某种事物的厉害之处（认识到其价值），然后被动地去接受别人给的定义和理解（用言语来使事物广泛流通）时，不会再有新鲜事物产生。即使大家根据大众的价值观和广为流传的说法来制订计划，最后也只会变成"毫无创意的工作"。那些能够产生新想法的地方，都是在和现在所见完全不一样的地方，也就是所谓"偏离了方向"的地方。所以，是不是要一直抱着"好创意的启发就来自于偏离的方向中"这种想法，也就成为能不能想出好点子的关键了。

第二点，创造力是在不同的价值观中产生的。其实创造力就是当不同的价值观相碰撞时，产生的新的价值观。

就像博报堂从很久以前就一直在用的口号"比起大家都一样优秀，更希望大家各自精彩"。要养成一种"清楚地知道自己的长处，尊敬有不同才能的人并与其探讨，一起产生一个全新创意"的思维方法。

所以，如果只用自己的价值观来考虑事情，最后只会变成"毫无创新的工作"。

"不同的价值观 = 多样性" 的思维方式

现在应该考虑的是，真的有人会看不起那些不同的价值观吗？例如，他们在创造灵感的时候，就会认定如果一个人做，既不用顾虑该用什么样的思维方式，自己的想法也可以很快地被汇总到一起。他们会尽量避免去接触那些有不同价值观的人，否则就是对时间的浪费。

当然，如果是那些有着绝对优势的天才们，是有可能在一个人的情况下想出很棒的点子的。但是，普通人的话就很困难了。我觉得我们还是先充分了解自己的想象力比较好。

去接触拥有不同价值观的人和承认事物的多样性是一个道理。现在这个时代，承认多样性是一个非常重要的事情。如果这样想的话，你就会立马理解那些有不同价值观的人，也就不会轻视他们了。

大家是否太过于追求效用了呢？

因为劳动方式的改革使人们更加重视提高生产效率，希望把世间"无用的东西"都排除掉。社会上出现了一股莫名其妙讨厌"无用功"的风潮。我对此有些担心。

确实，工作这个事情，不管是今天还是明天，大家都只会在意眼前的工作，反而没有时间做其他事情。

有时我们还会一直被上司催促着说："无论如何赶快给我做出个成果，可以的话最好立马就给我。"到最后我们可能会变成一个目光短浅的人。

如果对各种各样的事情过于追求效用和成本实效，就会变成以"是否现在立刻就能发挥效果"或者"是否现在立刻就能使用"这样的基准来考虑事情。

当然你就不会有意识地去往偏离的方向找寻灵感，也不会容忍那些"无聊"的事情。

我想对这些人说，试着去想这些想法在某时某地

总会发生效用，然后去尝试着做那些可能暂时无用的事情。希望你们能内心从容，更加快乐、更有创造力地去工作。

尝试着去找寻偏离的方向，去喜爱那些无用的事物。然后尝试着从堆积的看似无用的想法中，萌生出独特的创意。

这是本书我最想传达给你们的信息。

02 新干线起源于"猫头鹰"，回转寿司起源于"啤酒"

虽然这个问题有些唐突，但是大家都知道仿生技术吗？就是"通过模仿生物的构造和技能将之运用到特定领域的技术"。事实上，在偏离的方向中找寻灵感就是这个原理。

例如，猫头鹰翅膀的构造就解决了新干线行驶时噪声大的问题。一直被噪声问题困扰的开发者，某天外出去大自然中观鸟，得知了猫头鹰是飞行声音最小的鸟类。明明猫头鹰飞得很快，为什么却能够如此安静地飞行？

然后这位开发者就开始研究猫头鹰的翅膀，把翅膀独特的构造应用到新干线的导电弓架上，才得以完美地解决新干线噪声大的问题。

　　还有一个例子，英国泰晤士河底的隧道之所以能够成功建成，也是因为借鉴了"挖洞大师"船蛆的技艺，并由此发明了护罩式施工法，专门用于隧道的挖掘施工。

　　像这样应用仿生技术的例子不计其数。

不要小看"小段子"

　　请大家尝试着这么来思考。"猫头鹰安静地飞着""船蛆很擅长挖洞"虽然只是一些小故事，但是，它们却能成为留存于后世的启发物语。大家不觉得这很有意思吗？

　　顺便说一下，对于那些大家会觉得很无聊的信息我都很喜欢。

　　因为被别人说"你怎么连这些小事情都这么清楚啊"才是最大的褒奖。我认为如果也有人曾经被别人这么说过，那他现在应该可以挺起胸膛了。

在工会活动中萌生出"回转寿司"的灵感

就连广受赞誉的日本独创冷食"回转寿司"也是从"偏离的方向"中萌生出来的想法。把寿司放在盘子里在店里被一圈圈传送的方式是由"元祖元禄回转寿司"的创始人发明的。契机是他在一次工会活动中参观了一家啤酒工厂。

当他看到啤酒工厂里被传动带传送着的啤酒瓶时,突然想到如果把寿司也用这种方法传送给顾客的话,应该会方便很多。

活动结束后,他就立刻尝试着制作了试验机,但是试验起来困难重重。这个设计一直卡在传动带拐角的构造上,很难顺利地进行下去。不过摆脱这个困境的方法也是从"偏离的方向"中找到的。

有一天,他无意地把手里的名片折成扇形打开的时候,突然意识到:"啊,拐角用这种形状就可以了啊!"

回转寿司，事实上就是以大家最熟悉的东西"啤酒"和"名片"为灵感而诞生的。

"绕路"才能得到启发

如果回转寿司的创始人，觉得参观饮食店的工会活动很无聊而不去的话，脑海中就不会浮现出旋转寿司的画面。如果他没有把名片折成扇子的形状，也可能因为无法顺利解决拐角部位的设计问题从而错过这一技术。

事实上，我们并不知道灵感会在哪个地点、哪个时刻诞生。所以有的时候不要太着急，尝试着去绕些弯路，可能就会从中得到启发。

虽然这几年一直推崇不要做无用的事情，效率至上，但是在创造灵感的世界里无用的事物有时反而很重要，"绕路"才能得到启发。

所以我希望大家不要简单地把一些事情归为无用的事情。

虽然我有点啰嗦，但我还是想说，对于无用的信息，请也要以欣赏的态度来面对，并且把信息大量地收集起来。

不要过于在乎网络评论，多去和陌生人接触吧！

有很多人在觉得"肚子好饿啊，但是这附近好像没有好吃的店"的时候，就会立刻用手机搜索小吃店然后看店铺的评价。

通过网站上的评价，去筛选出评分高和评价比较好的店铺，这些都是"不想失败""只想去好的店"的行为。我觉得还是有必要去注意这些已经成为习惯的事情。作为一个企划者，必须要培养出自己的好奇心和独特的嗅觉。

我觉得现在因为网络的普及，有更多的人开始更加重视内容的功效。他们极力地想去避免花费无用的时间和无用的体验，这和这本书"热爱无用功"的思考方式完全相反。

我想，重视功效的人在看到这本书的时候，也会觉得这是本没有用的书吧，他们连看电影时也在考虑自己该不该被感动。

还有的人会说"也能用这个音乐啊"，明明他们对音乐没有任何的好恶评价，却说"也能用"。（音乐从什么时候变成一个可以使用的东西了？）

"嶋先生，这个店只有三分啊"

啊，我突然想起了一件事情。

之前在当新人进修讲师的时候，因为时间比较紧，之后又打算办一个联谊会，所以我就提议："附近有一家叫某某的我很喜欢的店，我们就去那里吃吧。"

快要决定的时候，有个新人突然举起手来说："抱歉，嶋先生，您说的店在美食网上的评价只有三分，没关系吗？"

不对不对，稍等一下。当时我想说"你怎么能在提议者面前说这种话呢"。

但是，我忍住了。然后我以大人应有的反应说："比起站在你面前我的评价，你认为在网络上那个你未曾谋面的人的评价更加可信吗？没问题的话我们快走吧。"然后我带着大家一起去了那家店。

不能成为依赖网络评价的人

那个时候，我就发现原来有这么多人依赖于网络上的评价啊，这很让我惊讶。

当然，以大众信息为基准来追求高的效率并没有错。但是，如果只是一味地以此为基准，就不会再有新的发现了。

因为以有用为前提去接触的内容，最后就会变成不断地在确认这个内容是否真的有用，就很难去发现新的东西了。

正因为我们不知道这个东西好不好吃，有没有用，内心才会充满期待扑通扑通地跳，这样才会有意思。

确实，现在网络非常方便。我也理解大家依赖于

网上评价的心情，但是长久这样做的话，我觉得就会丧失培养自己好奇心和嗅觉的机会。

如果大家这么想的话，有没有对网上的评价换一种看法呢？

网络上的评价，也不过是根据一个标准来做判断的。但是标准这个东西是一个复数，并不是只存在一个。所以我们要通过自己的嗅觉、熟人的意见、媒体的评论还有网络上的评价，这些复数的标准来综合看待事物。

偶尔也去接触一下"差劲的内容"吧

不过，我们是不是一直对内容都过于期待了？

可能有些赞否两论调了，我总觉得应该把所有内容的本质都先视为是无用的，然后再来接触比较好。

如果不这样的话，大家不仅不会去接触那些无用的信息，也无法从无用的东西中发现宝藏了。

而且，我还认为我们有必要去接触那些被否定了

的内容。

举个例子，正因为我们看了很多评价不是很好的电影，才能分辨出什么是好的电影。

这可能说得有点粗俗了，但是我觉得去接触一下差劲的内容也是很重要的。当然，平时我们还是不喜欢去碰差劲的内容的，但我还是希望大家可以尝试着去接触一下。

不要采取所谓"依赖于网络评价"的安全策略，虽然用自己的好奇心和嗅觉来接触内容，可能会有很大的失败概率，但是不要太在意，因为有些东西只有在失败后才能获得。

说起差劲的内容

有的时候你觉得某些内容很差劲，可能是因为当时的自己并不能完全理解。

有的内容是会慢慢变得有用的。如果你们只是一味地追求效率，就会错过有用的事情了。

大家可以在利用好网络的同时，尝试不为盲目追求效率去做出判断。例如，尝试着去搜索引擎中出现的排名靠后的店吃饭，去美食网站上评分最低的店，等等。

去了的话可能会意外地发现那些店的东西也很好吃，然后你就会注意到网上的评价和自己的评价的差别了。之所以推荐这种方法，是因为它不仅能够提高你的嗅觉，也能培养你用自己的标准去看待事物的能力。

一起去可以激发出我们好奇心的书店吧！

　　我说过"依赖网络的评价就等同于放弃了培养自己的好奇心和嗅觉的机会"，其实我们周围也有很多地方可以培养我们的好奇心和嗅觉，比如书店。

　　大家最近有没有去过书店呢？

　　说实话，我所在的博报堂和选书企划人内沼晋太郎先生在下北泽共同经营了一家叫作"B&B"的小书店。

　　说起这个，我经常被人问到："在网络盛行的时代为什么要开一家书店呢？"如果从时代潮流来看，可以说我们现在是逆流而上了。

　　但是我却一点都不这么认为。

　　说到底，我认为网络书店和实体书店扮演着完全

不同的角色。因为在现实的书店中可以得到完美的体验，所以我才会坚持开书店。我并不是在否定像亚马逊这种网上书店的服务。如果网上书店有你想买的书，一天之中不管你什么时间下单，都能够次日到达，很是方便。也就是说，当你已经决定好想买什么书了，那在网上书店下单会更好一些。

但是，对我来说，现实中的书店是一个非常有魅力的空间。夸张点来说，它是一个隐藏着改变人生秘诀的地方。

所以，在这里请允许我说说有关书店的事情。

在书店几分钟，可以环游世界一周

例如，在一些小书店，五分钟就能把整个店逛完。就算去一些大型书店，粗略地转一圈也就需要十几分钟。

书店，就是一个可以用寥寥几分钟环游世界的地方。

书店里基本上都放着各种各样的书籍：从改编成电影的人气小说到红酒指南书，从关于古埃及文明的书到海外教育书籍，当然还有对工作有帮助的商务书籍。

但是为什么书店要放这么多不同种类的书呢？

从书店经营者的角度来说，那是因为想要通过书的种类来构建一个世界或者一个人生。我认为即使是街边很小的书店在这一点上都是相同的。

如果只看每本书的封面和封底，五分钟就能逛完整个店。还可以顺带把那些描述各种人生的所有书名标题都粗略地过一遍，你们难道不觉得很棒吗？

如果给你一部智能手机和一台电脑，告诉你"请用五分钟随便查阅信息"，你会查什么呢？

如果搜索自己感兴趣的关键字，就能深入地了解与此相关的信息。但是，五分钟并不能接触到大量主题。虽然通过网上书店在某种程度上可能能够做到这一点，但是也远远达不到在实体书店里获得的信息量。

连续不断的心跳感

就算在以庞大信息量为傲的书店里,大家也会经常遇到意想不到的书。如果在书店里粗略地浏览一遍,一定会遇到自己想看的书。那一瞬间,你的好奇心就会被激发出来。人类可能至今为止都不知道,当一个人发现自己的好奇心时,会有一种得到智慧的喜悦感。如果你觉得某件事"好像很有意思",心就会扑通扑通地跳,各种感觉也会持续不断地涌上来。

怎么样?你们还不想去书店吗?

对于那些还不想去的人,请允许我再多说一点有关书店的话题。

哪里的书店都一样?

因为书店就是书的精品店,所以每个书店都有自

己的书籍种类和陈列特点，而且选址、顾客群、概念等都大不相同。所以，说每个书店都差不多是不对的。

在上下班途中经过的书店，无论有多少个都请你们顺便进去看看。你一定会发觉其中的差别的。

在出差时顺便去趟书店也是很有意思的。在有名的作家的故乡书店，入口处通常会有该作家的特大专栏。

就连我在去金泽出差的时候，也在当地的书店里买了一本松本清张写的关于金泽方向夜行列车上杀人事件的推理小说。自己当时不自觉地就买了。

另外，某个书店的店长说，他们会在收银台旁边摆一排难以分类的书籍和比较特别的书。如果你结账的时候看一下收银台旁边，可能就可以偶然挖掘出一些珍品，所以请一定要查看。

在书店里寻找新的自己

可以说书店最大的价值就在于"能够发现自己新

的好奇心"。人们总是不经意地把自己的好奇心封起来。

例如，那些只在网络上收集信息的人，可以说他们只把自己限制在了自己感兴趣的领域。那些可以用言语表达出来的喜好，在网络上可以找到很多相关的信息。但是那些自己意识不到的好奇心，在网络上则很难发现。

在书店里除了可以拓宽自己的兴趣，还能够发现"新的自己"。我有的时候会不自觉地买一些自己本来没打算买的书。这么说来，我觉得好的书店就是能够让你买一些你原本没打算买的书的地方。

你是否偏向于自己感兴趣的地方呢？

网络上还有"推荐商品筛选"的功能。通过这种功能，网站上就只显示用户感兴趣的东西。虽然网站能给你推荐各种你喜欢的东西也不错，但如果一直这样下去，你就会只偏好自己感兴趣的方向了。

当然也会推送很多能够拓宽你兴趣的相关信息，但这些几乎都是意料之中的。

可是只要在书店里转几圈，就能不断地拓展你的兴趣点。就算是你完全不感兴趣的领域，你也会瞬间被书中独特的观点吸引住。

书店不仅能够激发出你未知的好奇心，也能锻炼你的思维。这么有魅力的地方，你们难道不应该立刻去一趟吗？

生活实例：

你是忽略了日常生活中那些理所当然的事情，还是把它们当成让人惊讶的信息？这两者是有很大差别的。

投币口分"竖口"和"横口"

不用说饮料了，就连点心、泡面、避孕套等物品都可以在自动贩卖机里买到。自动贩卖机可以说是高科技国家日本引以为傲的科技产品。冷饮和热饮可以在同一个机器中进行选择，你们不觉得很厉害吗？让我们怀着对诞生于日本的产品的感激之情，去接触藏在自动贩卖机里的日本人的内心吧。

往自动贩卖机投币的时候，你有注意到手腕移动的细微差别吗？卖果汁和咖啡的自动贩卖机，硬币是

要横向投放的。但是，轻轨和地铁车票的贩卖机，投币口却是纵向的。

为什么明明同样是自动贩卖机，投币口的方向却不一样呢？

这是因为纵向投币口的自动贩卖机的内部构造会有多余的空间。

所以和车票不同，需要占用很多空间的罐装果汁和罐装咖啡自动贩卖机，为了不浪费空间则会采用横向的投币口（所有的自动贩卖机都会有此局限性）。

日本人喜欢制作庭院式盆景和盆栽，喜欢把所有东西都做成袖珍版的。他们喜爱微观世界的心情从投币口的设计就能看出来。

就算显示无货，实际上还有库存

自动贩卖机的人气商品理所当然会经常卖光。最近，因为大家一直使用无线局域网管理库存，巡视补货的负责人会立刻把果汁的库存补上，但很快也会

卖光。

但是，你们知道为什么就算是在仲夏太阳很刺眼的时候，那些刚补充上的新饮品也能立刻保持在冰爽的状态，让你们可以喝到凉爽的果汁吗？

这并不是因为自动贩卖机里边装了急速冷冻装置。

事实上，就算是自动贩卖机上显示饮品已经卖光了，它还有剩余的存货。这样人们就不会买到新补充的常温饮品了，因为机器里还有很多凉的罐装饮料。

我们可以从自动贩卖机中看到日本人的细心不只是表面而已。

除此之外，最近自动贩卖机上还安装了自动体外除颤器地震预警装置。除了贩卖商品的行业，这种装置也活跃在其他领域。

日本明治年间的发明家俵谷高七研制的日本自动贩卖机，虽然主要贩卖邮票、明信片等，但是也兼顾着邮箱的功能。

日本人喜欢把所有的功能组合在一起，从自动贩卖机的进化史中也可以看出来日本人很看重"便利感"。

第 **2** 章

优秀的创新者们

Chapter Two

从偏离的方向中找寻设计灵感

01　名古屋人才是优秀的创新者

虽然有点唐突，但是我想说："名古屋人都很厉害！"我觉得应该有很多人会很纳闷："哎？为什么突然说这个？"但我一直觉得名古屋人都很厉害。

处在如今这个正在变革的时代，人们最需要的是想象力和执行力。名古屋人当之无愧为一个优秀创新者的团体。

创意的定义并不是把已知信息进行融合，而是把意想不到的信息进行组合，从而产生新颖的点子。名古屋人就很擅长把意想不到的信息进行组合。

我认为名古屋人就是可以用排列组合使头脑高速运转的天才。

我这么说的根据有很多。举一个最简单的例子，

名古屋有一家叫"咖啡山"的店。

绿色的面上淋着鲜奶油和红豆馅

在日本，就像没有人会不知道名古屋人一样，也没有人会不知道这家店"咖啡山"。可能是因为电视和杂志的火热报道，有很多外地人也都听过这家店的名字。

这家店最初的菜单就很不寻常，意大利面、咖喱、杂烩粥、三明治、冻糕等应有尽有。这其中最轰动媒体和吸引食客的当属"甜味意面"系列。

就和它的名字一样，这个系列就主打甜味意大利面，而且会把常规菜和季节限定菜放在一起。

- 甜味抹茶红豆意面
- 甜味香蕉意面
- 甜味哈密瓜意面
- 甜味草莓意面

好像所有的水果都能和意面搭在一起。

其中最引人注目的就是"甜味抹茶红豆意面"。

虽然只看菜名就已经让人很震惊了，但是看到实物后还是会再次被惊到——融合了抹茶粉的绿色面上边放了鲜奶油和红豆馅!

这盘意面的颜色并不是浅浅的绿色，而是很深的绿色。而且上边放着纯白色的鲜奶油，鲜奶油上又放了一坨红豆馅。

正是这种视觉冲击让看到的人都忍不住笑出来。

但这样的菜品，也会有人喜欢并觉得很好吃。

一想到平时不会有人这么尝试，就觉得很厉害

平时大家都不会把意面、抹茶、红豆馅这三种东西放在一起吧? 就算你想得到，也很少有人真正去做。

所以，他们最厉害的地方就是把这些奇怪组合的创意付诸于行动了。

创新就是想出很多有意思的组合然后逐个去尝试，

在不断失败中产生的。"去尝试一下"或者"试着做一下"都是非常重要的。

就算你想到一些独特的点子，最后其中的一大半也都只停留在大脑里了。

在名古屋以独特组合而著称的还有"红豆吐司"。"面包""红豆馅"和"黄油"的绝妙组合，让人回味无穷。最初发明这个土司的人也是有很棒的想象力了。

除了吃的，在名古屋的拉面连锁店"须贺纪也（Sugakiya）"点拉面的时候，店里会附赠你一个拉面叉子。

拉面叉子是一种把喝汤的勺子和吃面的叉子组合在一起的餐具，勺子的顶部做成一根根叉子的齿儿。我觉得这也是一个很了不起的组合。

对独特的组合持有宽容态度

我总觉得起源于名古屋的企业对于这些独特的组合都会格外宽容，而且都有着比较轻松的企业文化。

例如，可以玩的书店"先锋村(Village Vanguard)"。明明是个书店，但是店里也会卖一些文创、玩具、点心和衣服等。置身于凌乱的店里就会觉得很有意思。还有咖喱店"CoCo 一番屋"，饮品用丰富的顶部配料让客人可以打造自己专属的组合套餐，趣味十足。

总的来说，名古屋人都有很强的才能去把自己的好奇心直接具象化。所以，如果"想要产生全新的创意"或者"想要做出前所未有的商品"，最好学习一下名古屋人的创意"组合"和"认真去尝试"的精神。

就算是在不让说"突然想到了什么"的会议上

在寻找创意的会议上，最理想的状态是大家可以笑着说"我突然想到了这个，你们感觉怎么样？"的这种状态。但是，事实上大部分的会议都不是这种状态。因为很多会议都想在短期内追求成果，所以气氛都很沉闷紧张。

但是，这种会议是没有用的。虽然每个人都在努力地想，但是很难想出好的点子，在会议上也很难发言，这种形式的会议是完全不行的。

如果你是会议中的领导或者是资历比较深的职员，当某个人想出比较好的点子的时候，请先肯定他的建议，说些类似"好像很有意思，我们讨论一下吧"的话。另外，也要指出其中的问题。

因为有些知识渊博或者经验丰富的人，会常常劈头盖脸地对别人说："那个不行，太一般了。"所以平时也请注意一下。

另一方面，如果你是新手或者骨干，请你也顺着这个观点说下去："原来还有这种看法啊。"

重点就是要去学习名古屋人对待有些奇怪的东西有宽容的态度。参会者在会议中越从容，越容易产生好的创意。

怎么样？你们有感觉到名古屋人强大的想象力和执行力了吗？为什么不是其他的地方而是名古屋呢？

可能是因为名古屋位于东京和大阪之间，从而孕

育出汲取了两地特色的文化吧。

虽然我也听到过很多传言，但都不是很明确。

名古屋出身的各位有知道的吗？如果知道的话，请一定要告诉我。

不要小看喜欢说"冷笑话"的人

说冷笑话的人和名古屋人一样，都是有着丰富想象力的人。他们无论何时何地都不怕说走嘴，似乎有信心去说好冷笑话。就像他们会在会议室里说"不知道为什么这把椅子坐上去的感觉好棒啊"。

喜欢说冷笑话的人，最擅长的是对关键词的联想。

喜欢说冷笑话的人常常会在思考"该说些什么有意思的话呢"，头脑中会快速地把说话的内容、眼前的状况和一些与本意不相关的词汇合并或拆分。

开玩笑本来就是一个需要发挥想象，把一些没有关系的东西联系到一起的游戏。因为是组合游戏，所以也是一个绝佳的锻炼想象力的方法。

当然，会有一些"在某种场合下要说什么样的话"这种无聊的噱头，但是他们瞬间说出来，也是需要大脑的高速运转的。

如果脑筋转得不够快，是讲不了冷笑话的。

要拥有成为优秀企划者的资质

这么解释起来的话，你们不会觉得那些会讲冷笑话的人很厉害吗？我个人认为会讲冷笑话的人都拥有成为优秀企划者的资质。

所以请不要对那些讲冷笑话的人冷眼相待。

最好可以去夸奖他们"想象力很丰富"。

催促道"来点不一样的吧"

对于那些把"同样的哏"一直不厌其烦地说的人，可以拜托他们"来点不一样的吧"去刺激他们

的想象力和表达力。这样可以帮助他们创作出新的作品。

　　同时，你们平时也多讲一些冷笑话吧。虽然最好可以大声地说出来，但是最开始可以在心里小声嘀咕。想让你们知道的是，那些你在心里小声嘀咕的哏，最后也会被你无意识地说出来。无论谁见到你，可能都会觉得你是个奇怪的人。

　　讲冷笑话可以很好地训练你关键词联想的能力。大家赶快去试一下吧。

像《百战天龙》的主人公一样打破固有概念吧！

　　我想推荐给从事策划工作的人一部海外电视剧——20 世纪 80 年代至 90 年代放映的美剧《百战天龙》。

　　因为当时它在日本是每周更新一集，所以应该有很多人都知道这部电视剧。在 2016 年，正值这部剧播出 25 周年之际，这部电视剧又被重新翻拍了。

　　我看完这部剧最想说的是："策划者们，当个'百战天龙'吧！"不好意思，我还没有详细说明原因，那我们就从电视剧的主要内容说起吧。

　　主人公是一个黑暗组织和绝密组织的谍报员，安格斯·麦吉弗（Angus MacGyver）。他是一个运气很差的人，每周都会陷入被绑架或者被监禁的危机中，并且全都是"再过几分钟没有解决办法的话就糟糕了"

的那种脱不开身的状况。

但是，就算陷入这种状况，麦吉弗每次也都很冷静。他首先环顾一下四周，把周围的日用品组合起来制成武器或者道具，然后就从困境中逃脱出来了。

麦吉弗独创的 DIY 技术，在电视剧中随处可见。"用小麦粉就能制造粉尘爆破""硫酸桶的缺口用巧克力补上""把发夹泡到酒里充当临时放大镜""把橡皮软管煮化倒在衣服上制成防护服"等。

他无论处于什么样的险境，都可以通过丰富的科学知识把日常用品组合起来以渡过难关。这主要是因为他有着打破固有观念的想象力。

我觉得这也是策划者们应该从他身上学习的地方——时刻思考着"这个为什么不能用"或者"这个和什么东西组合在一起可能就可以用了"这些问题。

不要慌张，考虑所有的可能性

阻碍创意产生的一大要素就是"固有观念"（被

社会广为认知的，用于流传的概念）。当你局限于固有概念的时候，你只能看到事物的一个方面。

但是，麦吉弗的视角就很不一样。不管遇到什么样的险境，他都会环视一下现状，然后把所有的可能性考虑一遍，再利用好一切可以利用的东西从而解决问题。

这个和工作中解决项目问题的过程是一样的。

虽然我们不会像麦吉弗一样陷入生死攸关的险境，但是我们也不能在没钱和没有资源时束手无策。

如果有这种想法，再做企划的时候或许就没有必要花钱去做宣传了。把现有的 A 加到 B 上，是不是就可以达到预期效果？

要习惯"在束缚中行动"

很少有工作可以让你随心所欲地去发挥，绝大多数人都是在有限的时间、金钱和资源中完成工作的。几乎所有的工作都是有限制的。

这样想的时候，如果摒弃固有概念转而用麦吉弗的思考方式去看待工作，或许会有助于提升你的工作能力。

如果可以这样不断地锻炼你的想象力，就算是在限制很多的状况下，也能以"不论怎样都要试着做一下"这样的方式去思考，慢慢地行动起来，你就会在困境中变得越来越强大。

所以在公司职员进修的时候，可以给他们看看《百战天龙》这部美剧。如果大家一起研究麦吉弗，在会议上出现"如果我是麦吉弗的话……"这样的发言，一定会很有意思。

推荐电影《阿波罗 13 号》

除了麦吉弗以外，还有很多通过发散想象力来解决问题的电影和电视剧人物。我觉得可以多看看用同样的视角来解决难题的作品。

例如，依据阿波罗 13 号爆炸事件改编的电影《阿

波罗 13 号》（1995 年，汤姆·汉克斯主演），和麦吉弗一样，有一幕是男主人公用船里现有的东西来摆脱困境。为了防止二氧化碳含量上升，男主人公用袜子临时做了一个过滤器。

就算是在非常困难的时候，也要去积极寻找对策

当发生了意想不到的事情时，大多数指南手册都用不上了，你几乎什么也做不了。因此，你心里会很绝望，觉得一切都结束了。这时你不轻言放弃，彻底思考后，积极寻找最好的处理方法。这些场景我们在电影和电视剧中都曾看到过，希望也能运用到自己的工作中。

像漫画家三浦纯一样挑战每月一次的"修行"

漫画家三浦纯，他一直在做有趣的事情。

他说修行是一种行为，可以从自身体验到遥远的事物以及世间中的微妙。

例如，看电影。如果看到观众为了新上映的电影在排长队，就算是自己不想看的电影，最后也会特地去电影院看。

当我在坐满女高中生的电影院里观看"纯爱校园"系列电影的时候，常常会担心自己被她们误认为是一个变态。即使是这样，我也总是能被制片人想要表达的意图所感动。

对于三浦纯来说，"修行"并不等于"苦行"。修行反而是很开心的事情，可以从修行中发现很多新鲜

事物。

如果觉得这没什么大不了而错过了对于未知的挑战，或许会对你们整个人生产生很大的影响。

我在几年前深切地感受到了修行的重要性。我有的时候会看广受好评的动画片《魔法少女》。那个时候最让我惊讶的是"魔法少女"竟然如此深奥。

从那以后，我也像三浦纯一样，决定故意去接触一些平时自己不会接触的内容，然后每月进行一次修行。时至今日我也一直在坚持着。

规定"一个人修行"

修行去接触的内容可以是书、电影、直播、运动等，什么都可以，但是只有一个要求，那就是要"一个人去接触这些内容"。

如果和朋友一起做，自身的感觉就不会那么明显了。一个人的时候会更直观地被感动，也会更容易发现很多内容。

选择用来修行的内容时，最好是选那些大受欢迎的电影或者畅销书等，拥有很多狂热粉丝的人气偶像也可以。

如果跟不上这些流行文化的发展，自己就会不自觉地说一些奇怪的话而打退堂鼓。所以，顺带着把以前错过的那些流行文化一并学习了吧。

有时候因为自己奇怪的自尊心作祟，就会觉得"虽然我知道他确实很有人气，可能是因为……吧"，请大家不要用怪僻的眼光来看待人和物。有很多人会支持他们，一定是因为他们具有某些魅力。让我们始终保持一颗探究的心，换种思考方式，去探寻其中的奥妙吧。

回应朋友的"这个东西怎么样"

让朋友推荐东西是一件很好的事情。

只要是我认识的人，我都会告诉他们，当他们发现一些好的内容时，请发邮件分享给我。

　　朋友的邮件中会说："你如果去这里，一定会很有意思，但我就没有必要跟着一起去了。"虽然有时会收到一些很不负责任的话，但还是会有很多有意思的信息。我就不情愿地感谢一下他们吧。

第一次挥舞荧光棒

　　作为参考，我把自己的学习经验分享给你们。真的有很多，比如偶像的现场演奏就让我印象很深刻。

　　在现场一边模仿着偶像一边呼喊，挥舞着像钢笔手电筒一样的彩色荧光棒。虽然刚开始会有点不好意思，但是马上这种害羞的感觉就被抛到九霄云外了。

　　除此之外，我还去过偶像的"周年正餐秀"。在这里我意外地知道了，正餐秀并不是边吃饭边在现场听歌，而是偶像们会和参加者一起坐着吃饭，吃完饭再开始唱歌。我之前一直都不知道这件事情。

　　唱歌间隙的闲聊时间还会加入一些经久不衰的笑话，让全场爆笑。整个表演的构成也非常完美。

我有时候也会看一些伦理电影和电视剧。虽然有时我也会想"真的会发生这种情况吗?"但是我发现有的时候女主人公的台词太过犀利会让我怔住。

　　原来是这样啊，虽然修行过后你就会知道，但是在这个过程中确实发现了很多之前完全没想到的事情。一些未知的体验或者一些不合时宜的体验，虽然会让你很紧张，但这些都是好事。

　　修行在真实情况下会需要比平时高好几倍的观察力去环顾四周，然后去充分地掌握周围的情况。可以说自己是待在一个完全不一样的世界里。人长大后会变得更有智慧，也会本能地开启自己的防御模式，所以并不想闯入不合时宜的世界中。正因为如此，亲身体验就变成很难得的机会了。

"可以解释出来的事情"是不会有启示的

　　我经常会对那些想成为优秀企划者的人说:"你要记住，如果你自己能够清楚地解释出某样事情，那你

就不会从中再得到任何启示了。"你会在"虽然自己解释不了，却能吸引人"的这种事情中得到创意的启发。

所以，那些在做企划的人应该不断地去挑战自己还不知道的事情，然后你们就会发现一些新的事物。

可能有的时候你会因为自己有很多不懂的事物而感到羞耻。但是如果你能习惯这种羞耻感的话才是最厉害的。

大家也来打着修行的名号，去探索未知的世界吧。

05 名垂青史的创作者们都喜欢长时间的散步

名垂青史的音乐家、艺术家、哲学家、文学家等，他们每天是如何度过的？怎么才能和他们一样施展出创造力呢？

你们有想过这个问题吗？

梅森·柯瑞（Mason Currey）写的《创作者的日常生活》中研究了 161 位天才的日常。

书的标题下边写着"有创造力的人并非每天都充满着创造力"，这句话也是最有意思的地方。

创作者们也会觉得自己有不行的时候，但是他们从中却能迸发出创作灵感。

在散步的时候想到很棒的创意

这些创作者们早上几点起床、吃什么、上午和下午应该做什么、晚上睡觉之前应该做些什么？读这本书的时候，我才发现创作者们也会经常发呆，经常出去玩。

书里边提到最多的就是散步了。好多人几乎每天都会去散步，而且并不是短短的十几分钟，而是好几个小时的长时间散步。

例如，贝多芬吃过午饭以后，都会拿着一根铅笔和两三张五线谱纸出门去长时间散步，然后会把脑海中浮现出来的旋律写下来。有人还推测贝多芬在天比较长的"暖季"创作出的曲目最多。

除此之外，哲学家克尔凯郭尔在正午的时候会绕着哥本哈根长时间散步。每次他都能在散步的时候萌生很棒的想法。

喜欢散步的创作者们，一定是知道了在日常的生

活中可以发现什么吧。

每天循环往复，就会注意到细微的变化

像每天都去散步一样，每天做着重复的事情，观察同一件事物的好处就是可以很快地注意到它们的变化。

"变化"是在细节中体现出来的。

例如，每天都会去的超市。如果你盯着货架看一周，就会注意到昨天还是摆成一排的商品现在摆成了三排，也会发现在普通商品中间添加了一个很珍贵的商品。

这种时候你就可以假设，前者是因为"电视节目中介绍了什么，该商品的需求激增了"，后者则是"穿插在普通商品中的有挑战的商品"等。除此之外，以后可能你从女子高中生的对话中就能提前知道今后的流行元素，比如她们在说"最近一直在吃的某种食物"。

因为在重复做同一件事情的时候去观察是很重要的，所以我觉得连续吃一周的中华冷面也不错。你一定也会从中发现点什么。创造力的启示就存在于生活中的各个地方。

生活实例2——牛肉罐头

生活实例:

你是忽略了日常生活中那些理所当然的事情, 还是把它们当成让人惊讶的信息? 这两者是有很大差别的。

从鼻祖部队饭中解读男人的斗争

三明治和好吃的牛肉罐头, 事实上它们的鼻祖都是部队饭。"部队饭"是指分给军队和自卫队便于他们携带和保存的食物。据说牛肉罐头当时是拿破仑命人给远征军制造的。

这样说来, 20 世纪 70 年代的电视剧《伤痕累累的天使》的开场, 萩原健一就在嚼着牛肉罐头。从牛肉罐头中我们可以看到男人间的斗争历史。

对了, 自卫队的队员们好像都是用罐头起子把部

队饭的罐子打开的。可能有的人会说："用易拉盖儿的包装不是更轻松吗？"要知道，当食物从飞机中投下来的时候，易拉盖儿的盖子有可能会被摔开，为了防止这类事故的发生才用罐头来包装的。

在凹槽中插入万能钥匙

有的时候，我们也会用特殊的方法来开牛肉罐头。在有凹槽的地方将钥匙插入并转着圈拉开来打开罐头。那把钥匙的名字就叫作"万能钥匙"。

因为是"梯形"所以才能卖掉

说起日本牛肉罐头的罐子，大家就会想到它梯形的外观。这种包装在业界中被称为"枕罐"。最开始是为了把肉塞到罐头时不让空气进入才设计成这种形状的。

现在因为技术的提升，就算不用做成那种形状也

行。但是，当有一个生产商把牛肉罐头做成普通的圆筒状时，罐头却完全卖不掉了。在牛肉罐头漫长的发展历史中它一直被做成梯形。

除此之外，在牛肉罐头狂热者群体中会私下讨论让人很感兴趣的话题。事实上高级的牛肉罐头是要经过长时间发酵熟化的，这样会让牛肉的味道变得比较温和。

像酿红酒一样处理牛肉罐头的乐趣

走廊中有人好像正在讨论着法国的酒庄用黑皮诺葡萄酿造勃艮第红酒的细微差别："七年的口感是最好的""不对，五年的口感才是真正好的"。

他们把高级牛肉罐头放进厨房的碗橱中，让它们慢慢地发酵熟化。因为罐头的保质期很长，所以可以这样放置。

对于习惯了用切好的食材，时刻检查保质期的现代人来说，牛肉罐头可能会给我们带来一个挑战，看我们是否能分辨出真正美味的食物。

第 **3** 章

信息都是在杂乱中积攒出来的

Chapter Three

从偏离的方向中找寻设计灵感

01　杂乱的书桌更有助于产生灵感

"桌子周围总是很乱"，"实在看不下去了，快去整理一下"。

如果你在职场中被说成是"不喜欢整理的人"，那其实是个好事情！

比起在整洁的桌子上工作的人来说，你一直工作在一个有助于产生灵感的环境中。

而且你也不要因为这样而觉得没有面子。要挺起胸膛说："我这是为了更有创造力地去工作，才不需要整理。"

现在我解释一下我这么说的理由。

信息整理了就会变得没用

我在博报堂工作的时候，每天都要绞尽脑汁地去想宣传活动和广告创意。在每天的工作中，我发现新颖的创意总是会在乱七八糟的信息中突然变异产生。

充分利用信息的重点是不要去整理收集到的信息。而且在你把各种信息装订分类到各个文件夹中的时候，这些信息就已经变得没有用了。

说到底创意并不只是把已知的信息组合在一起，这和新颖的创意是一样的。而且每个信息都有很多面，可能这些面和其他信息的某个面放在一起就会产生不一样的灵感。

把信息分类整理的行为，就是把本来有很多可能性的事物给定性了。这样做的话，就很难产生意外的化学反应了。所以，不要去整理信息。

不要因为现在用不到就直接扔掉

整理的诀窍就是，那些你想放到以后整理的东西最后有一大半都会因为没用而被扔掉了。但是，扔掉就是好的吗？

可能有的时候因为空间不够而不得不扔掉一些东西，但是我一直觉得不能简单地用"现在能不能用得到"去判断某个东西的价值。

准备一本备用笔记，一个月搞定信息收集

我说信息整理了就会变得没用，而且这并不仅限于文件归档，记在笔记本上的东西也是同样的道理。

不要把耳闻目睹的信息和想到的东西进行分类记载，可以按顺序一个个地写在笔记本上。

想要掌握偏离的方向中的力量，信息收集是最不可或缺的。首先需要做的就是把信息都收集起来。如果不这样做的话，信息之间就不会产生化学反应了。

记录这个行为，除了可以抓到信息的重点（抓取到关键词），也会很容易让你记住。让我们慢慢养成记录的习惯吧。

"杂乱"地罗列在一起

记笔记的时候，从世界形势到艺人的绯闻；从商业模式到在电车里听到的女高中生的谈话，要杂乱地罗列下每条信息，这才是记笔记的精髓。

刚读完的书里有六条信息，今天看的电视节目有三条信息。从一个信息来源中可以写出多个信息。

我平时会准备两本笔记本，先把姑且想记下来的写在备用笔记本上，其中如果有我觉得很有意思的或者很感兴趣的内容，我会摘抄到常用的笔记本中去。

因为备用笔记本记录得比较杂，所以没有特别的书写规则。因为我都是有目的地去记录的，所以有的时候也会斜着写东西。

那个感觉，沉睡后才知道

在"正式的笔记本"上做记录的时候，我设置了

两个规定。

① 确保"备用笔记本"中记录的信息发酵一个月。

② 在"正式笔记本"中做记录的时候，要标上序号。

我认为第一个规定中的让信息发酵一个月，是很重要的一个过程。

"发酵一个月"的意思是指在备用笔记本中写下的信息，一个月后再拿去试用，让信息沉睡一个月的时间。

为什么要这么做呢？

就算是备用笔记本，在做笔记的时候，你的心里应该是在想，无论如何都要从中留下点什么。但是我们并不知道一个月后你是不是还会有同样的想法。

一个月后当你再回头重新看笔记的时候，你可能会觉得"我当初为什么会写这些东西？"。让信息发酵一个月的时间，你就能知道其中的差别了。

像威士忌和红酒一样，让信息沉睡，然后慢慢地散发出它的味道，再写到正式的笔记本中去。

第二个规定中的给信息标上序号并没有什么深层的含义，只是为了让自己知道记下来的信息有多少个。

例如，"023 号大猩猩都是 B 型血" "116 号日本离婚申请时用的名字印章，就算夫妻双方的姓氏是一样的，夫妻二人也必须分别用自己的印章去盖章"。

大约有 100 本，共计 10 万条记录

我一直在用的正式笔记本，一本大约可以写 1000条信息。我已经这样坚持十年了，现在大约有 100 本笔记本，估计已经记载了 10 万条信息。

"继续下去"是很需要力量的。等我注意到的时候我已经记录了 10 万条了。如果你有 10 万条信息，什么样的化学反应产生不出来呢?!

但是，你们不要刻意地去期待化学反应。只有保持"如果可以成为聊天的眼就足够了" "数字累计起

来也是一种乐趣"这样的想法，才能持之以恒地坚持下去。

如果想的是为了"在工作中发挥作用"，这种行为就会变成一项任务，让人觉得很麻烦。不要去勉强自己，用自己的节奏去收集信息吧。

 用"五个观点"来收集信息

　　我给大家介绍一下我在收集信息的时候用的五个观点吧。

　　① 事实——（例）女性杂志中的"JJ"是"女性自身"的缩略语。

　　② 意见——（例）鸟类研究学者川上和人说因为恐龙是从鸟类进化而来的，所以不会灭绝。

　　③ 分析——（例）有 87.5% 的人拼车不是为了出行。最主要的原因是想"打盹"，其次是为了"看书"。

　　④ 启发、疑问——（例）斑马为什么会有条纹？虽然有各种说法，但是并没有比较权威的说法。

⑤ 表达——指那些被新颖地表达出来的内容。

我觉得这些观点中大家记笔记最常用到的是第一个——事实。但是其他四个大家如果能记在心上，慢慢地也会在你们记笔记时养成习惯。

不要只是竖起耳朵听

例如，第二点"意见"，不仅仅是专家们的意见，还可以是在小吃店里听到隔壁桌关于某个新闻的看法。对于同一个新闻，"原来中年人是这么理解的，女高中生是那样看待的"。可以从中学到一些和自己完全不同的价值观和意见。

就算是在社交软件推特（Twitter）和脸书（Facebook）上，也能从各种各样的评论中学到一些东西。把和自己的观点不同的意见，以后可能会成为问题的意见，以及让你惦记的信息都记下来。

推荐你们去收集"引人注意的广告词"

第四点"启发、疑问"是当你想问"某个东西为什么是这样的?"这些让你产生疑问的信息,和像"应该是这样的吧?"这样让你不确定的信息。先把这些启发和疑问都记下来放在一边,未来可能会在别的地方得到它们的答案。

第五条"表达"指的是杂志和广告中引人注意的广告词、有特点的商品名和有意思的比喻等,那些被很新颖地表达出来的东西。当你为了让企划更有魅力而去寻找引人注目的关键词和让人印象深刻的再造词的时候,都可以拿来作为参考。而且在看书和杂志的时候,也可以记录下有意思的单词。

以上,我介绍了关于做笔记的五个观点,但是请你们不要以"这个是事实,这个是分析"等方式来做笔记。我想说的是除了"事实"以外,还有很多值得做笔记的内容。总之,大家赶快多多做笔记吧!

生活实例3——铅笔

生活实例：

你是忽略了日常生活中那些理所当然的事情，还是把它们当成让人惊讶的信息？这两者是有很大差别的。

不要小看铅笔只是一根木棍，铅笔让我明白了关于人生的很多重要事情。

据说艺术界的泰斗毕加索出生的时候，最先会说的单词是"铅笔"。当然这也可能是后世的作家和编辑杜撰的。毕加索出生在西班牙的马拉加市，他每天都会在家前边的梅尔赛德广场上用铅笔孜孜不倦地画鸽子。

对于毕加索来说，铅笔是一个怎样的存在呢？

此后毕加索一直在画和平鸽，连他女儿的名字都叫鸽子（Paloma）。对于他来说铅笔是一个可以进行创作的工具，能够在心中刻画出人生原始景象的道具吧。

你们第一次用铅笔写的是什么？或者小时候用铅笔一直写的是什么呢？虽然我不是心理学家弗洛伊德，但是我觉得其中可能会有藏着你内心深处的重要秘密。

顺便说一下，一根铅笔能写出的长度有 50 公里。毕加索到底用掉了多少根铅笔去画鸽子呢？

诺贝尔物理学奖获得者小柴昌俊是东京大学的荣誉教授。小柴教授在东京大学的试验中提出了"如果世界上没有摩擦"的论题。正确答案是如果没有了摩擦，那么铅笔和纸的摩擦就没有，从而也就写不出东西了。

用铅笔书写的感觉，也就是自己在和世界进行摩擦的感觉吧。

如果要记录下想表达的文字和绘画，就一定会产生摩擦。正是铅笔让我们明白了生存在人类社会中，就是要不断地互相融合。只有在和别人不断的摩擦中，才能让你的人生更加完整。

因为铅笔是原始的工具，可以通过手感和书写来感受自己的书写偏好。还有更为讲究的，符合人体工程学的设计。铅笔也能告诉我们自身的状况。请从9B到10H的铅笔中选择适合自己的铅芯软硬度吧。

普通铅笔是六角形的，但为什么"彩色铅笔"却是圆形的？

说起铅笔大家都知道它是六角形的。这种形状会让我们在写字的时候更方便地握住，而且对铅芯的压力也会更加均匀，不会让铅芯那么容易就被折断。

但彩色铅笔却是圆形的。这是因为素描和上色的时候，有时候会握住铅笔的上端，有的时候握住下端，圆形设计可以应对各种各样的握笔姿势。

　　因为握笔姿势很自由，所以彩色铅笔才会有各种各样的设计。

　　通过铅笔的外形，可以看到它们"外形的表达"和"自由的表达"，也能从中学到我们人生中非常重要的"表达"方式。

　　铅笔不愧是自人类诞生以来重要的"表达"工具。

　　从今往后大家也稍微改变一下对铅笔的看法吧。

不要错过生活中的违和感

Chapter Four

从偏离的方向中找寻设计灵感

不要忽略违和感

　　做策划可以去解决令别人困扰的事情，但是也经常出现这种情况，当事人并不能真正理解内容。

　　大家是不是总觉得有一种感觉呢？无法将自己的想法转化成语言。优秀的策划者就是很擅长去发现这些人们潜在的欲求。

　　他们并没有特定的场所用来去发现，而是从日常中看到的事情或者每天看到的一些小新闻中得出来的。

　　潜在欲求的共性都会藏在当你有"哎呀？"这种违和感的时候。当你感受到违和，你就把它看作是鱼开始咬鱼钩了，赶快拉紧绳子吧！

　　就算上钩了，但如果你松手的话，鱼儿也是会跑掉的。所以，如果有了违和感，请先思考一下"这个

违和感是从哪里产生出来的"。

感到违和的时候，很重要的一点是一定要养成设立"这一定是因为……才会这样的"这种假设的习惯。

我们一起来看具体的例子吧。

先从"日常看到的景象"中捕捉潜在的需求。我们拿"一人份"的服务作为例子，可能更好理解一些。

"一人份"的服务，是指为了照顾那些"想要自己开心地度过一个人的时间"的顾客，而提供的"让一个人也可以很尽兴"的服务。

例如，为了让一个人来的客人在餐厅里可以毫无拘束地吃饭，餐厅增设了很多给一个客人准备的小隔间。酒店里也会给想要在周末治愈工作疲劳的孤身女性准备奢华的套餐。

卡拉OK连锁店也设立了"一个人的卡拉OK专门店"服务，让顾客可以一个人尽情地通过唱歌去释放压力或者可以去认真地练歌。除此之外，还有一个人在家也可以享受的火锅——一人份火锅专用汤底。

不要把违和感当作"例外"

"一人份"这个词语是由一个叫岩下久美子（已故）的记者提出的。她在 2001 年还出版了同名书《一人份》。岩下小姐自己一个人在餐厅吃饭的时候，经常会被店员问"您是一个人吗"，她才意识到"一个人吃饭的女性顾客"这个群体的存在。

这就是岩下小姐的过人之处了，在分析了独自一人的女性顾客的行为之后，就用"一人份"这个新的词语定义了那些一个人活动的成年女性。不要错过生活中的违和感，通过不断地思考"这是因为什么呢？"把世界上新的潮流转化为语言。

我觉得在岩下小姐注意到这个现象之前，大家就应该在餐厅里见过一个人吃饭的了。

但是，看到的大多数人都会认为"应该就是偶尔一个人吃吧？"然后就错过了这个现象。当你觉得有些奇怪的时候，请不要简单地把它视为例外。

用收集的没用的信息去补充假设和策划

还有一个例子，我在几年前偶然路过东京神乐坂的游戏厅的时候，发现陆续会有大叔进去而感到不可思议。

说起这个我还想起来"不知道在哪儿看到过 70 多岁的男女群体在很开心地玩着保龄球"，还有"在节目中看到中年大叔大白天就吃着点心喝酒"的景象。

我以此做了一个假设。

我觉得会不会是因为退休见不到同事而变得很孤单，所以去游戏厅的话说不定还能遇见以前的同事呢？又或者是，他们是为了结交一些朋友才去那里的。不过就算是游戏也是一个想让人去找别人决一胜负的东西。

从那以后大约过了一两年，游戏厅就开设了面向年长者的游戏比赛，我们也真切地看到了其中的需求。

比赛内容是在年长玩家中最受欢迎的游戏，旁边还增设了面向年长者的活动，其中还有提供相亲服务

的店面。可以说，这种现象的背后就是我之前做的假设那样，他们想结交朋友，想去挑战一些事情。

不要错过"每天看到的琐碎新闻"而产生的违和感。

还是之前的话题，我看报纸的时候，看到了"北海道滑雪场的客人在减少"的消息。那一瞬间，我脑海里就浮现出之前在笔记本上写的"不下雪的上海建造了室内滑雪场，名字就叫'北海道'"，还有"政府开展了呼吁外国游客来日观光的宣传活动"。接下来，我就在脑海中描绘出了以下企划："北海道滑雪场的困境"，中国人以北海道命名新的设施，体验"北海道"的品牌魅力，引申出"所以只要开展邀请中国游客的活动就可以了，还可以让国家提供资金支持"。

像这样，当你从违和感中去发现潜在的欲求时，直接针对欲求来进行策划就好。虽然想做出有趣的东西，但是也不能把策划构思得很奇怪。（很多人都是在这里失败的。）

依照自己的习惯建立假设

我举一个例子。

"下午一点的时候，公司附近的计费停车场里停着一台用于出租的车。车里坐着一位四十岁左右的销售员。他从上午到现在大约在车里待了两个小时，车也没有动过。我看得不是很清楚，所以不知道他在做什么。"

你认为他在干什么呢？

如果你认为"他只是简单地租了一辆车"，那请你再好好发挥一下你的想象力，还有很多其他的租车原因。

根据日本某手机运营商在 2018 年 1 月做的以"租车时代 – 汽车的使用方法"为主题的调查问卷，"除出行以外的使用方法"中有很多让人惊叹的事情。

问卷中比例最高的"小憩"占 64%，接着是"和

朋友或家人打电话"占 40%，"打工作电话"占 38%，"避暑、避寒"占 34%，"看书"占 34%，"换衣服"占 28%，"放行李，替代行李自动存放柜"占 26%。最有意思的是"唱歌""晚上哭泣的避难所""练习英语等语言的地方""练习说唱"，等等。

我在第三章提到过，我们都知道信息有多面性。也有假设可能是因为"没赶上末班车在车里睡"，又或者是"因为急着开网络会议，为了不泄露信息而在车里开会"。

总之先充分发挥想象力，建立一个假设，然后对各种各样的事情渐渐有了看法以后，就能感受到假设的力量了。这样的话，从偏离的方向中思考也会很容易得到好的创意了。所以，大家一定要去试一下。

最后，我总结一下要点。

① 以日常发生的事情和新闻中看到的有违和感的事为背景，寻找"潜在的欲求"，探讨是否有价值去做策划案。

②　从积攒的没用的信息中，找出可以作为补充信息的材料，去提高假设的可靠性和策划的说服力。

③　不要去苦想策划案，应根据发现的欲求来策划。

抱怨是欲求的反面，"书店大赏"的作品都是从中诞生的

当你想要从"日常生活"中发现新颖企划的时候，建议你们多去关注那些在抱怨"为什么不是……"的人。

这是因为在大多数情况下，真心话都是以抱怨的方式说出来的，从中我们就可以隐隐约约地看出"那个人不能很好地用语言表达出自己强烈的欲求"。

我们边看例子边思考这个问题吧。

我曾经作为创始成员之一创办了"日本书店大赏"的评选，根据全日本的书店店员对于"最想卖的小说"的票选结果来评选文学大奖。文学大奖有着很大的影响力，历年获奖的作品几乎都会成为热销书籍。

我当时在一个叫《广告》的杂志当主编，每当新的杂志发行的时候，我都会去市内的各个书店分发促销的海报。那个时候借着想要设立书店大赏的机会，在书店里偶尔会听到店员抱怨："为什么这本书能拿到奖啊？明明还有很多更好的书。"

对奖项的评选提意见

听到这么说的时候，我就会很想去问他们："那你们想要选什么样的书呢？作为书店店员的你们最想卖的书是哪本呢？"

当我问了几个书店的店员以后，涌现出了很多我不知道的作家。因为回答都很有趣，我就在想："这个很好！不如让书店店员票选出书店大奖。不仅店员们可以卖自己喜欢的书，读者也能接触到很多隐藏的名作。"这样，书店大赏顺理成章地就实现了。

如果你想了解"欲求"，请多留意"抱怨"

值得一提的是"抱怨是欲求的反面"这一点。"XX 真让人讨厌"和"真的很想做 XX"是正反面的关系。

而且，比起诉说"想要做 XX"的这个欲求，人们更容易去抱怨"讨厌 XX"。

所以，如果你想了解对方的欲求，只要去留意他们的"抱怨"就好了。

例如，试着在餐厅"偷听"隔壁桌的谈话，总感觉他们是在谈论各自的烦恼。试着去思考一下他们在不满些什么。

在和友人们一起饮酒的时候，也尝试着去询问他们："最近有什么对生活不满的地方吗?"

如果他们抱怨的是同一件事，那你就有机会根据这些强烈的欲求去发起一个策划案。如果能把它做出来的话，一定会大受欢迎。

有一点需要你们注意的是，听力是有限的。人们很难把自己的欲求言语化，虽然以抱怨的形式说出来会相对容易一些，但也是有局限的。

我认为相比起"询问着去发现"，"观察着去发现"更能挖掘出贴近真实的欲求。

不要被囚禁在"思想的束缚"中

从日常的违和感中去发现欲求，因为会预示着社会上某种新的潮流，所以之中蕴藏着很多机会。但是也会有很多人即使发现了所谓的欲求，依旧不能做出很好的策划案。

我想解释一下为什么会变成这个样子。

举个例子吧，说口罩好了。

用于防止感冒和花粉过敏的卫生用品口罩，现今在女性之间却因为"为了隐藏素颜，让脸显得更小，遮住口鼻的话就能被当成美女了"这些理由而被广泛使用。这些人现在被称为"口罩女"。

也就是说口罩不再仅仅是为了健康而使用的产品了，而是也会被爱美人士拿来使用。

有很多时候会出现很多让生产商想象不到的新的需求，就算他们意识到了，一时也会很难接受。

例如，对于以"人类的健康"为生产目的的口罩制造商和售卖口罩的相关人员而言，"口罩让脸显小"这种话可能会经常听到。如果这方面需求很多，与此对应的对策就显得很重要了。

事实上，为了满足这个需求，商家已经推出了"让脸显小的口罩"，也增加了很多带有花边和蕾丝等设计的好看口罩。

因为这个时代总是在变动，所以与此对应的需求也会不断地改变。我们首先不能局限于业界的常识和开发思想中。如果再不开始去认识"新的需求"，对于世间的变化最后就会变得束手无策。

当然也有很多产品和服务因为过于迎合新的潮流而失败，所以我觉得我们很有必要去判断"是否需要去迎合新的需求"。

但是，我们也不能在不去探讨的情况下就否定了某个事情。

明明是"方便面"，却要等 10 分钟?

说起生产商对于新的需求灵活对应的例子，日本日清食品公司对于"10 分钟兵卫面"的应对方式很让人惊喜。

"10 分钟兵卫面"是日本艺人槙田雄司提出来的，他把原本泡 5 分钟就可以食用的"兵卫面"改成泡 10 分钟再食用。

2015 年 10 月，当槙田雄司在广播电台说"这样泡非常好吃"的时候，有很多人陆续地开始去尝试这种新的冲泡方式。在博客和推特上也有很多推文说："就算等 10 分钟，面也不会变坨，口感很 Q 弹，很好吞咽!"

一直被过度限制

虽然到现在为止大众的反应都很好，但是当日清

食品公司得知在网上被大家追捧的"10 分钟兵卫面"的时候，他们紧急召集了槙田雄司和公司"兵卫面"的研发者就此事件进行了访谈，而且这次访谈的内容也在日清食品公司的官网上公开了。（不过现在已经看不到了。）

在访谈中，"兵卫面"的研发者坦率地道歉道："对不起，我没有去试验过泡 10 分钟的食用方法。"而且他们还在官网上刊登了如下的《道歉文》。

"日清食品公司并不知道兵卫面可以冲泡 10 分钟。我们一直告诉顾客我们的兵卫面泡 5 分钟的时候是最好吃的，但是我们忽略了世上的多样性。对此我们应该深刻反省。在我们深表歉意的同时，也要向槙田雄司先生表示感谢。托您的福让我们的产品大卖，真的非常感谢。"

日清食品公司对此事的应对在网上大受好评，从此"10 分钟兵卫面"成为了生产商正式承认的食用方法。我觉得从中得到的最大启示就是承认自己"研发思想中的束缚"。

"方便面"是因为倒上热水就可以很快食用而被

大众接受，这一点一直没有变过。但是，就算是"方便面"，也会有很多人觉得"就算要等 10 分钟也想吃到好吃的东西"。

作为一直推荐把面泡 5 分钟的日清食品公司，虽然他们可以直接无视网上的热论，但是他们却敏感地捕捉到了新的动向然后做出了快速的反应。

我觉得对于从事产品制造和市场营销工作的人来说，应该学习这种灵活的应对态度。大家需要特别注意的是，那些越成功的商业模式越容易产生"很强的束缚"。

生活实例 4——厕所用纸

生活实例：

你是忽略了日常生活中那些理所当然的事情，还是把它们当成让人惊讶的信息？这两者是有很大差别的。

1973 年石油危机的时候，大家争先恐后地去囤积的东西竟然是厕所用纸。当时大家疯狂购物的场景，让我深深体会到厕所用纸是多么重要。

人类最初开始用的厕所用纸，是为了中国皇帝上厕所而诞生的。后来，厕所用纸才被美国人商品化。

卷型厕纸在日本流行起来是在昭和时代（1926 年—1989 年）冲水式厕所出现的时候。

用普通纸上厕所的人数接近世界人口的 10%

另外，生活在现代的日本人是很难想象用普通纸

去上厕所，其实据说现在世界上用普通纸上厕所的人数接近世界人口的10%。

以前在古埃及人会用圆形的石头来擦屁股，古希腊人则用海绵。所以从今以后，当你每次上厕所的时候，让你的想象力翱翔在世界文化的多样性中吧。

因为厕所用纸会直接接触你最敏感的地方，所以肯定会有人对纸的触感很讲究。用单层的还是双层的？有轧花的会比较好吗？等等。

当然，厕所用纸的一个重要功能就是可以让柔软的屁股有很舒服的触肤感，但是大家也不能忘记厕所用纸最原始的功能。

如果"100 秒以内"没有破碎就是不合格

说到什么更重要，如果厕所用纸被水冲不走就毫无意义了。厕所用纸是由纸的纤维混合在一起制作而成的。当然，如果混合得不够牢固，肯定擦不干净屁股。

但是，在保证厕所用纸牢固的同时，还要保证当厕纸浸在水里的时候可以立刻破碎，破碎后的纤维也可以被水冲走。如果冲不走，厕所就会立马被堵住。

日本工业标准（JIS）中规定，厕所用纸浸水后必须在100秒以内破碎。

"你家里的厕纸是在上边还是下边？"

说到厕所用纸，宾馆为了显示已经"清扫了"，会把厕纸的尖端折成三角形，这个也被叫作"火警折（Fire Hold）"。这个叫法据说是因为消防员可以很快地卷纸，但我觉得特地折成三角形是很花时间的。

但是，你们知道比起这种折法，在世界范围内引起更广泛争论的是什么吗？在日本人们一般习惯把纸垂挂在卷纸前边，在业界被称为"上边"，而沿着墙壁垂挂的方式被称为"下边"。大多数的日本人认为"上边"是很正常的，但是在其他的国家却不是这样放厕纸的。

第 **5** 章

在会议中产生的"后天的力量"

Chapter Five

从偏离的方向中寻设计灵感

用有效的头脑风暴萌发出意想不到的创意

"明明是创意研讨会，却只有很少的提案提出来，而且很少有员工说出自己的想法。这该怎么办呢？"

这种现象经常会出现在有很多成员参加的大型企业会议上。大家可能会想"肯定会有人站出来说点什么的"。

这种时候，参会者的内心可能会想"如果是某某说肯定会很有意思"。此时大家应该从脑海中的"偏离的方向"中找到"没用的信息"，然后再结合眼前的课题做出一个有意思的假设和策划才对。

但是，大家都觉得说不出口，这样好点子是不会出来的。

那是因为你们在说一些古怪想法的时候，觉得不

好意思而踌躇不前。

"这个不行，下一个。这个也很无聊，不行。还有其他的吗？我们有时间去想创意。请大家各抒己见。还是什么都没有吗？"

我们经常会在创意研讨会上看到上司不分青红皂白地说部下的提案不行。这不是让人感到压迫的面试，而是让人感到压迫的会议。这里并不是可以说出有趣假设的环境。

请一直在这样做的上司改变一下自己的方式。

现在是应该发散思维还是收集？

萌发出创意的过程分为"发散"和"收集"两个阶段。"发散"是把创意的选项无限扩大的阶段，其中也会包括很多无法实现的想法，能够想出来很多点子。

适应于这个阶段的会议技巧是"集团思考开发法"，也就是所谓的"头脑风暴"。大家应该都知道头

脑风暴,但是却没有很多人可以很好地运用这种方式进行会议。

进行头脑风暴的时候最重要的一件事是"不要去否定"。我在第 2 章有关"名古屋人"的内容中有提到过,头脑风暴是不能去否定他人想法的。请你们先不要去考虑预算和期限,不管是什么样的创意都请给予"原来如此啊""真好啊"这种肯定的回答。就算心里认定是"绝对行不通的点子"也要这样做。因为无趣的意见和好的提案都是可以打破会议僵局的。

头脑风暴就是要让全体参会人员都感到自己已经把所有能想到的创意说完了,自己已经黔驴技穷了。这一点是非常重要的。我在进行头脑风暴时想要再多想些点子出来的时候,我都会激励大家说:"再拓宽一下自己的思维!"

当用头脑风暴已经想不出新点子的时候,下一步就是"收集"阶段了,即提取出"切合实际的提案"。这个阶段能否顺利地进行主要取决于"发散"阶段的成果。如果第一阶段有输出很好的创意,那么多的点子中一定会有切合实际的创意。

所以，在头脑风暴中多想出一些创意吧。

例如，如果以"40多岁的销售员"为目标来写一个活动策划案，"让一直说上司坏话的人，免费体验在东京丸之内商业街某高层建筑楼顶的蹦极项目"等。

就算你觉得"高层建筑就已经不行了"，在"收集"阶段可能会变成"虽然在丸之内不行，但是在某某区域应该可以"这样的情况。

质疑常识，"简单的疑问"也可以

大胆地去质疑常识和提出一些简单的疑问也是很好的方式。

像"电子杂志会给所有人发送同样的文章，这不奇怪吗？难道不能给每个人发送不同的文章吗？"这种想法，是从"虽然至今为止一直是这样，但是原本为什么会形成这个模式？"这样的疑问和对邮件发送服务本质的质疑中产生的。像这样的想法，虽然给每个人发送不同的文章有点困难，但是可以把他们划分成三

种类型然后再发邮件。这样做创意就发挥出作用了。

当你在思考"突然想出来的点子"时，要把心里"可能不行吧"这种"不行的方面"和对"原本是什么样的?"这种质疑结合起来再去思考这些创意。这点是非常重要的。

返老还童，说出你最纯粹的欲求

除此之外，我觉得"返老还童"，直接说出自己的欲求比较好。

例如，如果你问幼儿园的小朋友们："如果可以随心所欲地吃自己喜欢吃的东西，你们会怎么做?"会有孩子说："我每天都会吃咖喱! 因为我超级喜欢吃咖喱!"你可能一点都不会觉得奇怪。

"每天吃咖喱"这种话，大人是不会说出来的。但是，从中我们可以提出"如果只有一周的时间，在保证营养均衡的同时只要改变味道就行了"这种符合现实的提案。

对于商务人士的企划案可以不是咖喱，而是变成"我们公司从明天开始，上班期间可以免费喝啤酒！"这种提案。不过不知道哪里可以实现这种想法呢！

尝试着去遵从自己的欲求，从"如果能这样就太棒啦！"的方面思考问题，就可以想出很棒的点子。

如果能很清楚地知道"方向"，也会很容易筛选灵感

"突然想出来的点子"就是大家把视野从脚下两三米远的地方投向数百米远处时出现的，有远见是很重要的一件事情。以远方为目标全力地往那个方向想创意。如果全力以赴，脑海中就会蹦出很多意想不到的创意。因为我们很清楚这些创意会通往哪里，所以当进行到"收集"阶段时就会变得很轻松。

从触目所及的地方产生的灵感会离现实太近，很难寻找方向（角度不同）。也就是说，很难知道创意内容的差别。

　　另一方面，"突然想出来的点子"因为范围很广，在这个方向上再切合实际地去考虑，就很容易定下来方向。虽然方向是一样的，但突然想出来的点子还是比较好的。

把科幻小说中的"未来"现实化

　　科幻小说中描述的未来都很让人震惊。虽然那些都是虚构出来的，但是事实上你们发现了吗？在科幻小说中描述的技术和商品却会意外地出现在现实生活中。"未来"其实一直在效仿科幻小说中描写的事物。

　　这和灵感是一样的。用"现在行不通"这种理由就简单地去否定和未来相关的让人震惊的灵感是不可以的。即使有的灵感实现不了，也请把它们当成重要的灵感来对待吧。

02　做出让人赞不绝口的企划案

　　不管写出来的企划案多么好，如果传达出来的方式不对，也不能表达出其中的魅力。虽然我不知道在"偏离的方向"中产生的想法能不能直接地被大家接受，但是我觉得想要利用好"偏离的方向"，大家需要提前掌握好如何去写出有实践性的广告策划方案。

　　如果你想要企划案通过，必须要有逻辑地去说明企划案的内容，在自己充分理解的前提下，得到审批者"嗯，就做这个吧"这种同意的态度才可以。如果做不到这样，无法展现出企划案的魅力，那企划案就不会被通过。

　　你们是不是经历过虽然公司内部大家在会议上讨论的气氛很热烈，但是上级们却不让企划案通过，最

后会被迫根据甲方的策划方案去一遍遍地修改方案。

就算你们心里抱怨，可没通过就是没通过。因为机会只有一次，所以你需要先去训练做好最重要广告策划方案的能力，然后再去挑战。

首先在开头指明"共享目标"

具体该怎么做呢？

提出企划最重要的是在广告策划案的开头写出"共享目标"。如果一直在听你阐述的参会人员不知道这个企划案是要干什么，那你的企划案就不会通过。

为了消除参会人员的不安，也为了明确该往哪个方向提出建设性的意见，大家很有必要去共享一下目标。

目标的展示方式也很重要。重点是不要突然去展示目标，而是要从大的框架慢慢持续地向目标靠近。

通过"赞同"的连锁反应，使企划案达成共识

例如，给甲方做广告策划案时，最开始可以说"可以让贵公司的服务销售额提高120%"，这样参会者绝对不会去否定你（听着就会很开心），然后再抛出大框架。

在这里，如果得到"嗯"这种赞同的回应，"为此我们也需要面向年轻人"，"嗯，说得对"，"因此社交媒体就会变得很重要了"，"对"，"所以今天的广告策划案就是主要说明怎么去吸引那些灵活运用社交媒体的年轻群体"，等等，这样就产生了"赞同"的连锁反应，简单地说就是让大家都说"嗯，嗯"。

说到底，在很多人参加的会议中并不是所有人在开始就明确地知道会议的目的是什么。虽然你觉得理所当然，但还是很有必要提前确认一遍。

如果你们提前制造出了"赞同"的连锁反应，在

这种积极的气氛中"企划案也会更容易通过"。因为明确了目标以后，参加会议的人也会很容易说出积极的意见。

失败常常是因为"企划爱情"

除此之外，还有一些想让你们在阐述企划案时注意的地方。那就是对自己的企划案过于喜爱，变成了"企划爱情"。

不要过于集中在阐述细节上，这样很容易被其他的东西吸引住，带来很多麻烦。虽然也有人说"上帝也着眼于细节"，应该去追求细节，但是解释说明时自己必须保持客观。如果变成"企划爱情"，自己的目光就会变得狭隘，也不能正确地去解读听者的反应了。

解释企划案的时候，"主语"的设定也很重要。

因为有的听众喜欢"第一人称"的语境，有的听众喜欢从"生活"的角度出发的观点。

用"A 公司的宣传活动开始了"或者"以年轻人

为目标在网络上发现了贵公司的信息"这两种方式解释是有很大不同的。

因此要看听众的喜好，应该时刻观察听众的反应，通过他们的反应在现场及时地去切换主语来说明企划案。

为了延续下去的"直率的告白"

我最后想说的是，如果你想让企划案通过，请直白地说出其中的风险，这样可以取得顾客的信赖。当你充分地说明策划案的风险后，我觉得可以让做决定的审批者在最后坦白地说出："如果别的公司可以做出比我们更好的方案，那就请直接拒绝我们。"

如果可以说出自己的真心话，即使提案没有通过，公司也会得到顾客的信赖，为下次合作打下良好的基础。

生活实例5——门

> **生活实例：**
>
> 你是忽略了日常生活中那些理所当然的事情，还是把它们当成让人惊讶的信息？这两者是有很大差别的。

　　说起门，我们很容易想到就算在哆啦 A 梦众多的秘密道具中，也能经常看到和竹蜻蜓一起出现的"任意门"。

　　虽然这个任意门只能在 10 光年以内的距离移动，但它绝对是一个很经常使用的道具，能带你进入未知的未来世界。

　　门连结着一个世界和另一个世界。虽然人们并没有意识到它的重要性，但它却有着重要的意义。

　　例如，开门的方式。一般情况下，我们会下意识

地去推或者拉，但是在欧美国家大部分门都是内开式。也就是说，当你从外边进去的时候需要推门进。但是，在日本几乎所有的门都是外开式，也就是所说的拉门进。

为什么在日本"外开式"门居多

对此人们有很多说法，最先想到的是因为欧美和日本的生活方式不同。

有人说在准备脱鞋的时候，日本人习惯在玄关脱鞋，这种情况门向外开会比较方便。还有的人说，鉴于以前日本的住宅被揶揄为"兔子屋"，"外开式"的门可以有效地利用狭小的住宅空间。我们可以从推或拉的开门方式中解读出日本人的生活方式。

我们还可以从心理角度来讨论开关门的方式。从古至今，欧美国家城墙的入口基本上都是"内开式"的大门。这样不仅可以把东西放在城墙内侧，还更容

易去防御外敌。由此可以推测出，欧美国家比日本的安全意识更高。

从飞机"左侧的门"登机和下机

汽车、电车、飞机上都有门。可是，飞机着陆的时候大家都是从飞机左侧的门下飞机的。虽然在紧急逃生情况下飞机会同时使用左右两侧门，但是一般情况下航空公司都是让乘客用左侧门进出飞机的。这到底是为什么呢?

我总觉得是飞机传承了船舶用左侧靠岸的传统。船舶用左侧着港是因为考虑到螺旋桨的旋转情况，左侧靠岸更方便舵手操作。所以飞机也应该是延续了这个传统，在着陆后用左侧和机场对接。

门并不是只有推和拉这两种开门方式。旋转门在酒店和一些比较古老的银行用得比较多，也很好看。

旋转门的起源可以追溯到遥远的古罗马时期。最

初是以把放养的家畜赶回牧场用的旋转门为原型的。

　　把门的一边用钉子钉上，让门只能转动一边，这样就可以逐一数着家畜进圈，更方便牧场主管理。当你再用到旋转门的时候，多想想古罗马的畜牧经营理念吧。

第 *6* 章

乱流，媒体的巡回术

Chapter Six

从偏离的方向中找寻设计灵感

用晨间泡澡的一个小时交叉阅读日本的五大报纸

我最开始的时候说过，我进入博报堂后被分配到了 PR（公关）部门，每天我都会读五份报纸。这五份报纸指的是《朝日新闻》《每日新闻》《读卖新闻》《产经新闻》《日本经济新闻》。

读报纸的好处就是可以把一天当中发生的事情进行总结和回顾。浏览新闻网，虽然可以立刻知道刚发生的新闻，但是也正因为页面每 15 分钟就会更换头条新闻，读者很难知道昨天发生了什么事情。

如果把几天的头版报纸放在一起，就可以很快地知道过去一周的社会动向。所以自从我进入公司以来，一直都保持着每天通读五份报纸的习惯。

我每天早上读报纸的时候一定是在泡澡。

每天一小时的时间，我会把浴缸自带的盖子关一半，然后把五份报纸放在另一半盖子上边，这样就完成了准备工作。我在看报纸的时候会把重要的文章用笔做记号（画圆圈），也会在旁边做些笔记。

　　虽然有时也会被问道："每天早上读五份报纸？不会很困难吗？"其实你只要对比一下报纸的内容就知道了。尤其是社会新闻和经济新闻，报纸上所报道的新闻观点和解释几乎都是一模一样的。

　　所以如果你已经读过第一份报纸，就可以泛读第二份报纸上相同的新闻了。因此一个小时的时间是完全够用的。如果把五份报纸从头读到尾的话，我肯定已经融化在浴缸里了。

用"交叉阅读"来防止逻辑的偏向

　　只有一点是需要你们注意的。

　　因为看报纸时很容易被最开始读的那份报纸的新闻逻辑所影响，所以需要你们每天更换报纸的阅读顺

序。虽然并没有严格的规定，但是如果昨天先读的是《朝日新闻》，那今天就先读《读卖新闻》，像这样进行交叉式阅读。这样做的话，自己就不会偏向任何一份报纸上的逻辑了。

虽然每个报社也都推出了电子版，但请大家把它们当作确认文章的工具来用，比如当你想再读一遍某篇文章时就可以使用电子版。

除此之外，我还会把《纽约时报》放在包里，空闲的时候拿出来看看。因为是英文版的，所以看起来会花些时间，但是我一天最少也会看三篇文章。

特别是可以从中看到在日本报纸中没有的新闻报道。我一定会看"世界"板块的文章。在这个板块中，可以看到像"马达加斯加的香草价格飞涨，发生了香草泡沫经济。以香草田为目标的偷窃集团剧增，乡村自卫团勇猛抗战"这种新闻。

虽然我没有去网上查证过，但是我在读《纽约时报》的时候总会有一种边缘感。

喜欢《晚报》的生活记实版块和周末版的"书评"

我最喜欢有很多生活记实新闻的《晚报》。虽然有很多从事于企划和市场营销的人会去看关于市场营销的专业报纸《日经 MJ》，但是我在看《晚报》的时候会感觉更加亲近。

我还很期待各家报纸周末版的书评。

极端点说，书评是可以把整本书仅仅用几十秒就读完的栏目。大家可以通过阅读书评大体知道书的内容。所以我不想把书评排除在我喜欢的板块外。

而且每家报纸选书的质量也都很高。（让人惊讶的是各家报纸选的书也都不会重复。）

我觉得那些"因为太忙了去不了书店"和"没有时间看书"的人，只看报纸上的书评，也能获得很多信息。

在报纸中收集的"小段子"也很有意思

虽然有很多人是因为不想错过重要的新闻才看报

纸的，但是在看报纸的时候也能看到很多小段子。我一天大约可以从报纸中收集十个有趣的"小段子"。

某日《晚报》刊登的一篇文章中写到一个在日本江户时代做"大小便"生意的故事。江户时代中期，在城镇中出现的粪便，都会用来给油菜和小葱等有叶子的蔬菜施肥。据说掏粪工会和城镇居民约好时间去掏粪，然后再用船运到农家去卖。

有意思的是粪肥也会因为季节和场所的不同而分为各种等级，价格也会不同。据说从武士家宅里运出来的粪肥价格会高一些，而从牢房中运出来的则会便宜一些。

好像是因为"一直吃好的东西粪便也会更有营养"，我在看某日的《晚报》时，思绪却飞驰到了江户时代的粪肥生意中。

在报纸上连这种新闻都能看到，报纸真的是个好东西。

02 推荐并读多种书籍，强迫读自己不喜欢的书

我不仅创立了"书店大赏"，还自己运营着书店。我觉得你们应该也看出来我有多喜欢书了。

我经常会在包里放着书，只要一有空就会把书拿出来看。

工作结束以后我也不会立刻回家，而是去找一个气氛比较好的有吧台的酒吧，一边喝酒一边看书。那是非常幸福的时刻了。

因为我每天一直都在马不停蹄地忙碌着，所以移动的时候也会看书。晚上坐出租车的时候，很感激车上安装着可以方便看书的"夜读灯"。现在装有夜读灯的出租车比以前多了很多，以前我为了打到有夜读灯的出租车，训练到只通过车的种类就可以判断出来

车上有没有夜读灯。

搬家的时候，我恳求妻子说："其他地方按照你喜欢的来布置就好，墙壁部分就按我的想法来吧。"我把家里一整面墙都做成了书柜，而且那个巨型书柜现在已经被摆放得满满当当的了。

因为我的性格原因舍不得扔掉书和杂志，所以我有很多的藏书。就算现在我还在偷偷地物色适合保存藏书的地方。

并读会产生意外的联系，很有趣

这么喜欢书的我，想推荐你们一种读书的方式，那就是并读。

并读的优点是完全不同主题的几本书的内容，会在意想不到的地方联系在一起。"哎？这个观点和现在正在读的某本书很像啊"，或者"哎？这件事和另一本书讲的故事是同一时期的"，等等，有时候你会突然注意到这些事情。

因为新颖的创意都是把已知的信息进行组合而得到的，所以我认为可以让大家发现"连接点"的并读，是一个可以锻炼你产生更多创意想法的训练方式。

在"不感兴趣的书"中找寻偏离的方向

我一般会同时看五本书，而且选两三本自己不感兴趣的书在其中。如果只看自己喜欢类型的书，得到的信息就容易太片面。

去读那些你原本不会去看的书吧。只有这样你才能发现更多的东西。可以说这就是你们在有意识地通往"偏离的方向"。

不用把书全部读完！

包括和工作相关的书籍在内，我每个月大约都会看30本书，所以不可能把所有的书都从头看到尾。有

的书读了几页觉得"坏了！太无聊了"，我就不看了；有的则是因为写得太晦涩就中途放弃了。但我觉得这都很正常，因为勉强自己读完整本书也不是什么好事。

所以最好不要有"因为买了所以一定要看完"这种赌气的想法。没有必要因为没有看完买来的书而产生罪恶感。我觉得只要在感兴趣的书里有收获就好了。

我会在感到"原来如此"或者"哎?"的地方贴上很多便签，所以有意思的书会像剑龙的后背一样被贴满便签。

便签上的内容从"一个月熟化"（见68页）到想记录下来的东西都会被誊写到正式的笔记本中。

推荐用"一半透明"的便签！

便签我最喜欢用一半透明的。

这种便签超级好用！一半有颜色，一半是透明的薄膜便签。透明的部分可以贴在书上，不仅不会遮挡文章的内容，还能很整洁地做笔记。

用便签把书贴得各种颜色看起来也好看。我买了很多便签，在桌子上面、名片夹里、我的床边等地方到处都贴满了便签。

写在便签上的内容可以是"很有意思""可以学到些东西""被惊到"等，什么都可以写。总之在让你心动的地方贴上便签，这一点很重要。就算你在纳闷"为什么要贴便签呢?"也没关系，请你们先多多贴便签吧。

最后我想回答经常被问到的问题："嶋先生，你会买电子书吗?"

除了会拿着很多作为工作资料的书到处走的情况，我都会买纸质书而不是电子书。有人会觉得电子书搜索很方便，但是我个人会觉得"这个内容应该在这里"，自己翻书找会更快一些。

纸质书不仅可以感受到装订书的魅力，还很方便跳读和贴便签。不过因为电子书也在不断地进化，所以以后会变成什么样子我也不知道，但是现在的我还是更喜欢纸质书。

杂志是发掘洞察力的平台，锻炼自己的造词能力

现在看杂志的人越来越少了。

20 世纪 90 年代的时候，我几乎会把周刊和月刊的杂志从头看到尾。和那时相比，现在杂志的质量差了很多，而且我也不像以前看得那么频繁了。

但我还是会看一些以女性、生活方式和文化为主的杂志。我觉得杂志是我们应该去了解的一个媒体。因为杂志是很珍贵的有特定读者群的媒体，所以是一个不可或缺的查看"特定人群"洞察力（潜在的欲求）的地方。

例如，以 30 岁左右的主妇为读者群的女性杂志，常年累月地去追踪 30 多岁主妇的喜好和行为，再根据她们潜在的欲求"捷足先登"地刊登出相关的内容。

因为追踪某个特定人群的时候，能发现在她们行动中极小的差别，所以就能捕捉到"流行的脉动"。

所以杂志是可以最快发现特定人群中的流行元素的，然后将之写成文章。你会经常看到当杂志刊登了某篇文章后，电视和新闻也会紧接着进行报道。

杂志是发掘洞察力的地方。

女性杂志把目标群体分得很细，如果你去看的话会觉得很有意思，包括他们用的标题。

该造什么样的词

女性杂志的造词能力是很强的，很值得我们去学习。像是彰显了"就算40岁了也想自由地活着"这样欲求的"美魔女"，从"想要一个既能努力工作又能顾家的老公"中演变出来的"帅老公"，等等。我经常能从杂志中学到很多的流行语。

如果你也想锻炼自己的造词能力，那就多看一些杂志吧，可以从中学到很多构词方式。

当你发现了在第四章中介绍的"日常生活中的违和感"的时候，不知道该如何表达出来，可以从杂志中学习如何去表达。杂志是一本很好的教科书。你们可以把感受到的违和感当成欲求的基础，然后以此建立一个假设，再用一句话表达出来。如果这些语言可以击中那些真实有欲求的人的心，让他们觉得这个策划案就是为了他们而做的，那这个策划案就 100% 会成功。

用手机聊天软件"连我"（LINE）也能找到很多杂志信息

我给大家介绍一下我一直用来收集杂志信息的方法吧。在"连我"里可以用你在杂志、报纸或者电视台等官方平台注册的账号关联登录，每当我给别人说的时候他们都会很惊讶。

我媒体上好友的数量不计其数。登录以后，在"聊天"界面上可以看到各个杂志定期推送的文章，我会从中挑选自己喜欢的开始看。

虽然在推特和脸书上也可以做同样的事情，但是因为"连我"上可以看到全部媒体的文章，所以我尤其推荐。

广播是终极的信息接收媒体，也可以用手机听

我从很小的时候就很喜欢听广播。作为学生时代的"明信片匠人"，我一直都很卖力地写明信片。（为了可以让电台节目组读到自己有趣的段子，我经常会给他们寄明信片，是电台的忠实投稿者）。所以现在我也会经常听广播。

我不喜欢看电视反而更喜欢听广播。虽然在公司里我会看电视，公司也会播放电视的所有频道（把几台电视放在一起，静音但可以看到字幕），但是在家里我几乎不看。

从广播中得到的信息，大多是听了以后立刻就会忘记的一些"无关紧要的故事"，但是故事都很有意思。其中也会有让你感到惊讶的可以让人学习的段子，

所以不要看不起听广播。

日本免费的手机应用软件 "Radiko" 很方便

说到广播大家就会想到用收音机听，而且很多人都会觉得 "已经好久都没听过了"。可能对于年轻一点的人来说，会有人纳闷："广播？那是什么？ Youtube 吗？"

但是现在用手机就可以听广播了。

通过一个免费的手机应用软件 "Radiko" 就可以听。

在这个软件里你可以听到 "TBS 广播" "文化广播" "日本广播" "NHK 第一频道/第二频道" 等一些日本主流的广播电台的节目，而且广播都是 24 小时的，无论什么时候都可以听。

不仅如此，如果你们购买了他们的会员，登录以后就可以不限地域，全日本的广播电台都能听，这简直太厉害了。

"地方的广播电台节目"也很有意思

某个地方电台的广播节目正在报道这个周末在当地广场上举办的活动。因为中途插播的广告是当地的一家企业，所以广告词掺杂着方言，让人觉得气氛很好又很有意思。虽然因为我离得太远了参加不了活动，而且暂时也去不了当地的店，但还是觉得很有意思。

广播节目比起电视节目，主持人和嘉宾的风格都更加鲜明，可能是因为他们需要和各个听众进行交谈吧。听到喜欢风格的广播节目的时候，真的会让人感到心扑通扑通地跳。

说到获取信息的方式，你可以在早上准备早饭的时候，整理房间的时候，或者乘坐电车的时候，边听广播边做这些事情。听广播既不会占用你的手和眼睛，还可以同时做各种各样别的事情。

我经常一边工作一边听广播。对我来说广播就是我工作的背景音。

边听广播边做事情的话，用这种耳机

如果在工作的时候戴着耳机，就很难听到周围的声音，有的时候会很不方便。这时用可以听到外界声音的耳机就可以了。

我有很多个耳机，但我一直在用的是索尼的"Xperia Ear Duo"系列，它让我就算是在听广播的时候也能很好地听到周围的声音。

也可以用大热的"智能语音助手"来听

听广播也可以用亚马逊推出的"Echo"智能音箱或者谷歌推出的"谷歌之家（Google Home）"用这些搭载了人工智能的语音助手去听广播，而且无论你是在卧室或是客厅等地方都可以听到。

例如，亚马逊的 Echo，如果你说"Alexa！播放

TBS 广播"，它马上就会为你播放，使用非常方便又很简单。

有的人也会是因为想听广播才去买"智能语音助手"。虽然听广播的人数在逐年减少，这一点让我感到很孤单，但是我觉得今后听广播的人可能会稍微多一些。

虽然感觉自己像是广播电台的宣传人员一样在说话，但是广播真的有很多其他媒体没有的优点。

如果你们周围没有很多人在听广播，那你在广播中获得的信息就更加珍贵了。

总之大家尝试着去听广播吧。

你们一定会有意外的发现的。

积极地和他人交流吧，就算是在小吃店遇到的人也很有趣

最近好像有很多人会拒绝上司的酒局邀请，对于一个喜欢喝酒的人来说，我感到有一丝孤单。但是午饭时间和在咖啡店休息的时候也是可以找个人一起去的，试着和他们说些和工作无关的事情。

虽然基本上说的也都是些没有用的话，但是本书一直在推崇无用的东西。希望大家可以多和与自己行业无关的人交往，和他们多说些没有用的话。

我每周至少会和三个不认识的人坐在一起吃饭。

他们有的是曾经在工作中见过的人，还有他们介绍给我的人。当你想听故事的时候，也可以自己去联系他们然后约饭。

当然，你也可以和旧交或者熟人见面，一定也会

有积攒了很久的话要说。对了，这种时候，见面的地方最好让朋友去安排。如果自己选，就只会选自己喜欢的地方，这样就少了很多发现的乐趣。所以我经常拜托朋友去选地方，这样自己心里就会有种很期待的感觉。

知道"这个事情找这个人"

如果这样做，你会见到很多人说很多的话，也就会知道谁能很详细地知道哪些事情。工作之外有很多人的经验和专业度让我自愧不如。最后就会变成"这方面的事情，可以问这个人"这样，任何时候都可以找到人帮忙。

有的人会觉得"积攒人脉"这个事情很讽刺，但是当你认识的人和可以聊天的人多起来的时候，这就是件好事了。积攒人脉并不是让你去彰显自己地位和权利，我的目的就只是单纯地想找一些可以交谈的人。

这个也是"修行"，拉开小吃店的门

虽然有点突然，但是想问大家你们有去过小吃店吗？

就是那种会有很个性的老板娘和卡拉 OK，深受当地人喜爱的地方。以前第二场聚会的时候我都会带着上司和前辈去小吃店，但是现在大家都会怎么做啊？可能有很多人一次小吃店都没有去过。

实际上"小吃店"是一个很好的地方，不仅可以遇见很多人，还可以收集很多信息。

因为我比较喜欢充满个性的小吃店，所以每次出差，如果有机会我都会去当地的小吃店一趟。

这个就是我在第二章里介绍的，三浦纯说的"修行"中的一种。就算是那些觉得"小吃店很恐怖，不喜欢"的人，都把去小吃店当成一种"修行"来尝试一下吧。

小吃店是"在 AI 时代"中的热门生意

想让你们去小吃店还有另外一个原因。

其实近来小吃店在年轻人之间开始流行起来。有人说"只有小吃店可以在 AI 游戏中存活下来"。如果是可以在 AI 游戏中存活下来的生意，你们一定要去体验一下。

但是，小吃店为什么能在 AI（人工智能）世界中存活下来呢？这个问题的答案就是要去小吃店的理由了。不仅是因为掺了水的酒很好喝，菜很好吃，店面装修得很好看，还因为可以和店里的老板娘聊天。可以说，小吃店只靠老板娘的人品就可以经营下去。"极致的服务"，这一点在 AI 游戏里还做不到。

虽然 AI 游戏中小吃店的老板娘也能很勤快地接待客人，但总是觉得少点什么。我觉得 AI 游戏目前还不能做到塑造出拥有温暖性格的人物和有着优秀交流能力的人，也代替不了真实的小吃店里的老板娘。怎么样？你们还不想去小吃店看一看吗？

因为获得的信息特殊所以很重要

重点是在小吃店里获得的信息。因为信息有着只能在当地才能知道的特殊性，所以尤其珍贵。比如说当地有权利的政治家和企业家的动向及人际关系，当地居民的不满和期待，以及只有当地人才知道的隐藏在巷子里的小吃店，等等。如果可以通过老板娘认识店里的常客，短短时间内你就会得知很多铺天盖地的信息。

如果你在店里问别人太多问题，会让大家和你保持界限，很难缩短你与他们的距离，所以你要先敞开自己的心扉。我觉得你们可以通过诉说自己的工作现状和生活上的烦恼来打开话匣，这样你们就会很顺利地融入他们。

熟知对手，造访被称为"外星人"的店

那些说小吃店很恐怖的人都是因为不了解这个地

方。因为很难得有这个机会，所以我简单地给大家介绍一下小吃店的基本信息吧。

日本小吃店的名字诞生于1964年东京奥林匹克奥运会期间，是从"零食"一词演变而来的。现在小吃店的店面比便利店还要多，好像有10万家。大家关心的价格也是每家店自行设定的，但是一般都在3000～6000日元之间。饮品主要是啤酒、烧酒、威士忌，食物以干果为主。但是你也可以拜托老板娘做些简单的料理，通常都是可以送餐的。

大部分店内都有卡拉OK，通常是以熟客为中心，边喝酒边唱一些气氛很好的歌。因为谁都有可能会被劝唱歌，所以就算你不擅长唱歌，也可以准备一首大家都会唱的歌一起唱。

怎么样？现在你们有稍微了解到小吃店的真面目了吗？

我再说一下进店的注意事项。进入小吃店里以后，可以把自己当成"外星人"在造访别的星球。小吃店的规矩全都取决于店里的老板娘。小吃店只是一颗星球，每个星球都会有自己的规定。重要的是要做到

"入乡随俗"，尊敬对方并接受眼前的状况。

总之，小吃店是一个很正经的地方，如果你打开门进去，总会有些收获的。但是如果你进去之后感觉气氛很不好，也可以说"啊，不好意思"，然后关上门走掉就可以了。全凭你自己的感觉。

关于小吃店的书有很多，比如把学者聚集起来一起对小吃店进行学术性分析和考察的《日本夜晚的公共圈，小吃店的研究序说》（谷口功一，小吃店研究会编著，白水社），解释小吃店的规矩和小知识的书《小吃店的生存法则》［玉袋筋太郎著，东部新书 Q（East Shinsho Q）］等。因为有很多这类的书，你们可以在去小吃店之前看一下图个安心。

很多人觉得小吃店恐怖的主要原因是"不了解里边的真实情况"，我觉得看过书以后你们对小吃店的排斥感会减少很多。

后记

　　我觉得灵感是否可以来源于偏离的方向中，要看你们平时有多关心"人生中享受到的乐趣"。

　　在日常生活中，让你感到惊讶的小段子到处都是。如果你顺便去了书店，还能发现自己新的好奇心。

　　当你在商业街散步的时候，多一些勇气，去尝试那些看起来有点可怕的饮食店。虽然会有点紧张，但是总会有些收获的。也许会和某个人交谈，然后发生一些有意思的事情。

　　也请你们做一些自己迄今为止没有做过的事情，多去观察，就会发现世间有很多有趣的事情，从而享受其中。

　　虽然自己很容易被"提升销售额""降低成本"

"不要错过交稿期"等事情紧紧地限制住，但是找寻灵感本身应该是件很开心的事情。

为了可以享受其中，请你们多多去耳闻目睹一些自己觉得无用的信息和体验一些无用的事情吧。我每天也都会做很多没有用的事情。

去热爱无用的事物，去收集无用的事物。从偏离的方向中，找寻属于你自己的，独一无二的创意吧！

嶋浩一郎

人生中会有很多无用的事物。如果自己因为这些无用的事物而产生了情绪，就会感动自己，内心也会变得很平和。

远藤周作